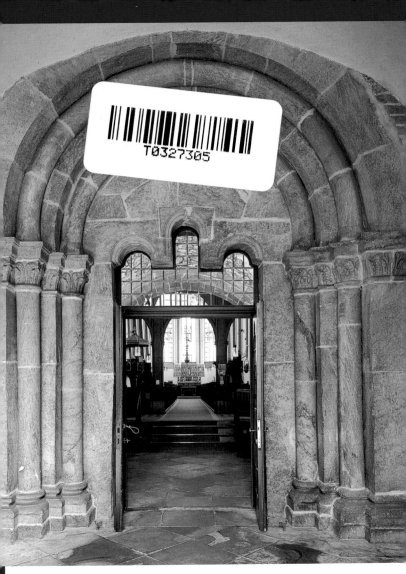

Spätromanisches Westportal

Aufstand und Abstieg

Doch im 12. Jahrhundert, als Folge der Ausdehnung des deutschen Einflusses nach Norden und Osten, beginnt die Blüte zu welken. Die zweite erfolgreiche Gründung Lübecks durch *Heinrich den Löwen* 1159 kündigt bereits die Katastrophe an. 1189 verweigert das mit dem Stadtrecht begabte Bardowick – wie schon einmal 1182 – dem Welfenherzog in dessen Auseinandersetzungen mit Kaiser *Friedrich Barbarossa* den Einlass. Die Belagerung führt am 28. Oktober zur Zerstörung. Von ihr erholt sich der Handelsplatz nicht mehr; die Hafenstädte Hamburg, Lübeck und das durch seine Saline reiche Lüneburg treten die Nachfolge an. Vierhundert Jahre später zeichnet der Lüneburger Maler *Daniel Frese* das dem Lauf der Ilmenau folgende, von hohem Wall umschlossene Gelände des alten Wik. Es erscheint nur lose besiedelt. Eine Vielzahl verfallender Kirchen und Kapellen erinnert an eine große Vergangenheit. Südlich vor dem Dom St. Petri liegt St. Marien. St. Fabian, St. Johann Baptist, St. Marian, St. Stephan, St. Willehad nennt die Überlieferung. St. Nikolaus lebt in dem südlich am Eichhof gelegenen Spital fort; den Kirchhof von St. Vitus bezeichnet noch heute ein hölzerner Glockenturm.

Das Stift

Das aus der Missionszelle des Klosters Amorbach hervorgegangene Stift St. Petri erscheint erstmals 1146 in einer Urkunde des Verdener Bischofs *Dietmar*. Sein Amtsnachfolger *Hermann* ordnet 1158 die Verfassung neu, regelt vor allem die Aufteilung der Einkünfte zwischen dem Propst und dem Kapitel, der Gemeinschaft der Chorherren. Die Zerstörung der Stadt durch Heinrich den Löwen trifft auch das Stift, nimmt ihm aber nicht die Lebenskraft. Diese Situation suchen die Herzöge 1252 und später zugunsten einer Übersiedlung nach Lüneburg zu nutzen. Sie kommt ebenso wenig zustande wie am Vorabend der Reformation eine Vereinigung des Stiftes mit dem Domkapitel von Verden. Anders als die Stände des Fürstentums Lüneburg schließen sich die Kanoniker nicht schon 1529 dem evangelischen Bekenntnis an. Erst nach langen Verhandlungen mit Herzog *Ernst dem Bekenner* wird dies 1543 in einem Vergleich erreicht und zugleich die Existenz des

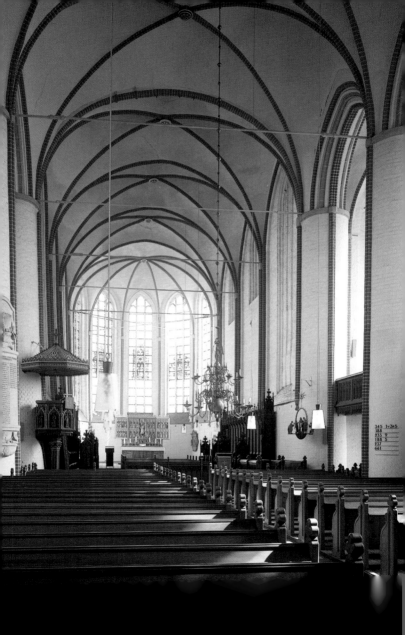

Stiftes gesichert. 1850 tritt der Allgemeine Hannoversche Klosterfond in die Rechte und Pflichten ein. Das Kapitel besteht noch bis 1865 fort Der Dom bleibt Pfarrsitz eines Kirchspiels von fünf Dörfern.

Baugeschichte

Beginn und Erneuerung

Wie das Stift erst spät urkundlich greifbar wird, so auch der Dom als sein Sitz. Daher sind wir für die Schilderung der ältesten, dem hl. Petrus geweihten Kirche auf Vermutungen angewiesen. Sie ist – ähnlich wie die ersten Bischofskirchen in Bremen und Verden 789 und 849, ja noch 1066 der Hamburger Dom – wohl aus Holz errichtet worden. Frühestens um 1000 mag an ihre Stelle ein massives, vielleicht aus Findlinger geschichtetes Gebäude getreten sein. Die schriftlich überlieferte Baugeschichte des Domes beginnt erst mit der Zerstörung Bardowicks Eine Papsturkunde zählt 1194 die Schäden auf, für deren Beseitigung Geldmittel aufgebracht werden sollen. Noch deutlicher drückt sich ein Ablassbrief 1236 aus, der die Bauhütten – *fabricas* – der Stiftskirche St. Petri und der dem Stift gehörenden Pfarrkirche St. Viti erwähnt. E stellt von beiden Gotteshäusern fest, sie seien vor Armut und Alter zusammengestürzt. Wohl nicht zufällig zeigen die drei ältesten Glocken des Domgeläuts Formen, die einen Guss in den Jahrzehnten um 1200 bezeugen. Der Sockel der **Doppelturmfassade** mit älteren Bauteilen datiert aus dem zweiten Viertel des 13. Jahrhunderts. Seine beiden aus Gipsquadern sorgfältig gefügten Geschosse stehen in engem gestalterischen Zusammenhang mit westfälischen und niedersächsischen Kirchenbauten dieser Jahre. Ein jüngerer Ablassbrief des Halberstädter Bischofs *Hermann* (1296–1304) kann vermutungsweise auf die in Backstein gemauerten achteckigen Obergeschosse bezogen werden. Im nördlichen Oktogon hängen zwei um 1325 von Meister *Ulricus* gegossene Glocken. Dieser Westfront wird wenig später die Stephanskapelle als Eingangshalle vorgebaut: Ihr Stifter, der Dechant *Dithmar von Holle* wird 1353 in ihr bestattet, ihre Weihe 1364 vorgenommen.

Zur Rekonstruktion der **spätromanischen Basilika** St. Petri – im 14. Jahrhundert tritt St. Paulus als zweiter Patron daneben – tragen die

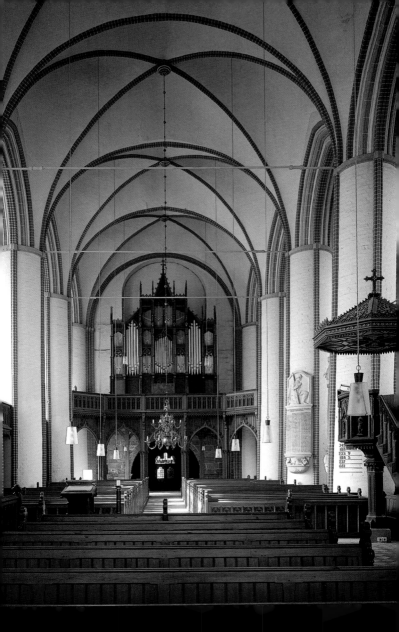

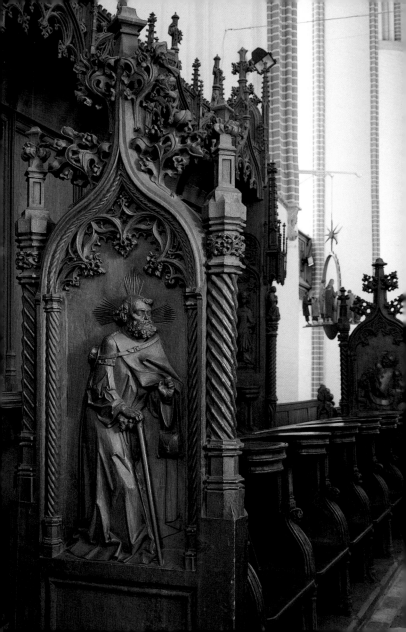

Dokumente wenig bei. Nach den Gesimsen an der Rückseite der West-front zu schließen, besaß sie niedrige Seitenschiffe und ein höher auf-steigendes, flach gedecktes Mittelschiff. Die Urkunden lassen zudem ein Querhaus vermuten, im Norden und Süden mit je einem Altar. Sein Hauptportal ist an der Stelle zu erwarten, an der sich heute die Süd-pforte der Kirche öffnet. Nach dem Brauch der Zeit lag im Schnittpunkt von Lang- und Querschiff die Stätte des Chordienstes, der Raum für die Stiftsgeistlichkeit: Dieser Chor wurde von einem Hängeleuchter fest-lich erhellt. Östlich davon ist das Altarhaus mit dem Hochaltar anzu-nehmen. Nach Westen wurde er durch eine Schranke mit zwei Altären abgeschirmt. Weitere Altäre standen in der Mitte des Schiffes, im Turm und in der Stephanskapelle. Insgesamt überdeckte diese Kirche wohl kaum mehr Fläche als das heutige spätgotische Langhaus.

Baustelle um 1400

Die Baugeschichte des gotischen Backsteindomes beginnt mit Schen-kungen, die der 1347 verstorbene Domherr *Dietrich von dem Berge* für einen neuen Chor und seine Ausstattung macht. Doch eigentliche Bau-vorbereitungen lassen sich erst 1368 nachweisen. In jenem Jahr erwirbt das Kapitel Grundstücke zur Einrichtung einer Ziegelei. Nach Ausbruch des Lüneburgischen Erbfolgekrieges 1371 eignet sich der Rat gelagertes Baumaterial an; 1381 bezieht sich ein Beschluss des Kapitels auf diesen aus Mangel an Mitteln und die Ungunst der Kriegs-zeit gescheiterten Beginn. Immer noch ist die Kirche vom Verfall be-droht und entbehrt angemessenen Schmuck. Daher soll jeder Kanoni-ker während dreier Jahre jeweils 10 Mark aus seinen Einkünften zur Hälfte für den Bau, zur Hälfte für die Ausstattung aufbringen. Ergänzt wird diese Summe durch Stiftungen, zu denen Ablassbriefe der Jahre 1392 und 1395 anregen. Weitere Beträge können durch Aufnahme von Darlehen beschafft werden; zahlreiche Urkunden belegen eine derarti-ge Verschuldung, ohne allerdings den Anlass zu nennen. Doch beginnt nunmehr auch der bestehende Bau selbst zu sprechen. Stempel-abdrücke auf profilierten Backsteinen zeigen am Altarhaus ein in Lüne-burg wiederzufindendes Zeichen; dort an zwischen 1390 und 1409 ausgeführten Bauteilen der Michaeliskirche. 1973 ließ sich aufgrund

Jakobus der Ältere, Relief am Chorgestühl (1486/87)

naturwissenschaftlicher Untersuchungen als Zeitpunkt des Holzein-
schlags für den eichenen Dachstuhl des Chores die Jahreswende 1404
auf 1405 ermitteln. Das Zimmerwerk über dem Kirchenschiff ist 23
Jahre jünger. Da die Wölbung aus technischen Gründen in der Regel
nach Aufsetzen des Daches erfolgte, werden die Bauarbeiten das erste
Drittel des 15. Jahrhunderts in Anspruch genommen haben. Die **Aus-
stattung** wurde alsbald begonnen, wie der Überrest eines um 1410 zu
datierenden Levitenstuhls (Dreisitz) und der gegen 1430 geschaffene
Hochaltarschrein belegen. Dann folgen die unruhigen, wirtschaftlich
belastenden Jahre des sogenannten Prälatenkrieges (1445–62). Es
mag die Vollendung des Innenraumes tatsächlich erst ab 1485 in
Angriff genommen worden sein. Eine heute verlorene Bleitafel, deren
Inschrift durch Chroniken festgehalten wurde, setzt für dieses Jahr eine
Erneuerung der Mauern ringsum an. 1486/87 folgt die Erstellung des
Chorgestühls, 1487 die Anschaffung einer Orgel und der Bau der Süd-
vorhalle, deren Überrest der vergoldete Löwe ist. 1488 werden die
Türme mit Blei gedeckt. Sicher zum Ausgleich für die hohen Aufwen-
dungen werden 1489 drei Priesterstellen dem Baufonds, der soge-
nannten Struktur, einverleibt. Der spätgotische Backsteindom ist nun-
mehr unter Einbeziehung der älteren Turmfront vollendet. Sein Bild
erscheint erstmals 1495 auf einer Tafelmalerei aus St. Michaelis in Lüne-
burg (heute im Niedersächsischen Landesmuseum Hannover).

Nach der Reformation

Im Folgenden sollen einige den Eindruck des Domes mitbestimmende
jüngere Veränderungen aufgegriffen werden. 1544 wird die Stephans-
kapelle instand gesetzt; bei dieser Gelegenheit erhält sie Strebepfeiler
1792 wird die spätgotische Sakristei durch einen vergrößerten Neu-
bau nach dem Entwurf des Landbaumeisters *Johann Friedrich Laves*
ersetzt. Mit der Umdeckung der Türme 1794 setzen die Erneuerungen
ein, die – abgesehen vom Abruch der Südvorhalle 1819/20 – für die
Erhaltung des Domes Wesentliches geleistet haben: Die abschnittwei-
se Verblendung des schadhaften Außenmauerwerks beginnt 1829
am Südturm in romantischer, gotische und klassische Elemente
mischender Formensprache und fährt in immer engerer Anlehnung an

den mittelalterlichen Bestand fort. Das Innere wird 1863/66 durch Ersatz von barocker durch neugotische Ausstattung zu einer vermeintlichen Stileinheit gebracht. Die Maßnahmen des 20. Jahrhunderts sind dagegen kaum merklich. Sie dienen der Sicherung und Pflege des Überlieferten in aller Zurückhaltung.

Baubeschreibung

Der Außenbau

Kirchlicher Rang und Baugeschichte des Domes sind an seinem Äußeren leicht abzulesen. Gleichgewichtig stehen der hoch aufragende Chor der Stiftsherren und die ebenso lange, aber breiter gelagerte Halle der Pfarrgemeinde. Die zwei dem Bauwerk zugewiesenen Aufgaben sind unter einem Dach zur Einheit zusammengefasst. Die mächtige Giebelwand schließt den gotischen Bau nach Westen ab. Die demgegenüber niedrigen, im Pultdach der vorgelagerten Kapelle gleichsam versinkenden Türme halten die Erinnerung an die wechselvollen Schicksale Bardowicks wach. Diese charaktervolle, aus der Not geschaffene Westfassade ist von Anfang an als ein Wahrzeichen empfunden worden, wie die schon erwähnte Ansicht des Jahres 1495 bezeugt.

Das Äußere von Chor und Langschiff lässt sich am besten von Norden her überblicken. Der Chor wirkt dank seiner breiten dreibahnigen Fenster zwischen den kräftigen Strebepfeilern behäbig. Das Langschiff gewinnt durch den Wechsel von Strebepfeilern mit Paaren von schlanken, jeweils nur zweibahnigen Fenstern an Straffheit.

Das Westwerk

Zwei Türme über quadratischem Grundriss flankieren eine Eingangshalle. Alle Räume des Erdgeschosses sind mit Kreuzgratgewölben versehen. Im ersten Obergeschoss dagegen sind sie ursprünglich mit Balkendecken geschlossen; untereinander werden sie durch Spitzbogenarkaden verbunden. Die Öffnung der Empore zum Kirchenschiff ist heute durch die Orgel verstellt. Bis zu dieser Höhe ist das Mauerwerk aus am Lüneburger Schildstein gewonnenen Gipsquadern gefügt. Darüber setzen sich die Türme – außen durch kleine Viertelpyramiden,

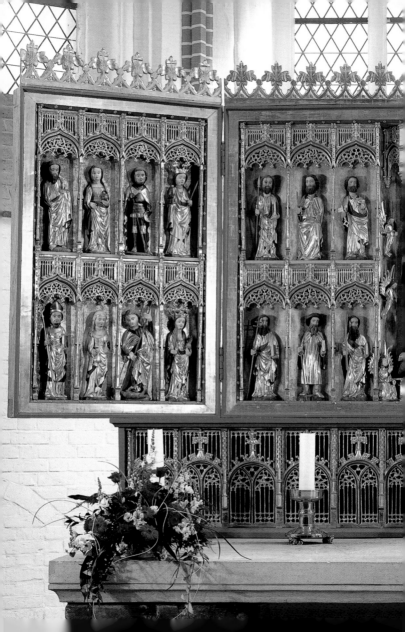

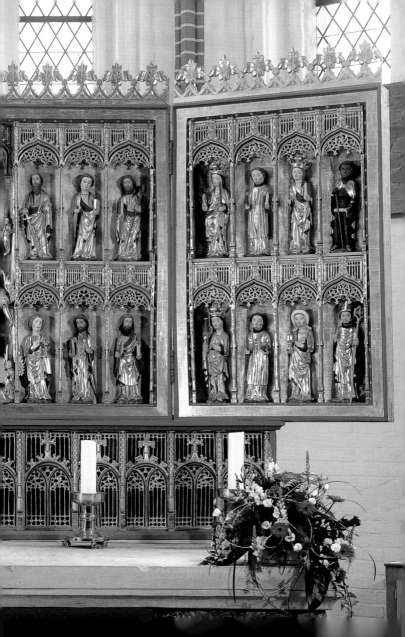

innen durch Zwickelgewölbe (Trompen) ins Achteck übergeleitet – in einem weiteren, schlicht gehaltenen Stockwerk aus Backstein fort. Dies enthält im Nordturm das gotische Zweiergeläut, während im Süden die Glockenstube der romanischen »Schellen« unter dem bleigrauen Helm liegt. Künstlerischer Höhepunkt der Westfassade ist das **Portal**, das – anfänglich freigelegen – der Einbeziehung in den dreischiffigen Querraum der Stephanskapelle seine Erhaltung verdankt. Denn das marmorähnliche Material setzt der Verwitterung nur geringen Widerstand entgegen. Das Portal ist beidseits zweifach gestuft, eingestellte Säulen bereichern die Gliederung und setzen sich in den Bögen als Rundstäbe fort. Der Sturz ist nicht waagerecht, sondern in drei gestaffelten Bögen überspannt. Das scharf geschnittene Sockelprofil und das pralle Blattwerk der Kapitelle weisen als Quelle dieser Steinmetzkunst das Rheinland und Westfalen aus.

Chor und Hallenkirche

Im Inneren sind verschiedene Gestaltungsweisen erkennbar. Der **Wandaufbau** ist hier, deutlicher als außen, zweigeschossig. Der Chor ist in seiner Sockelzone nicht gegliedert; die das Gewölbe scheinbar tragenden sogenannten Dienste werden in Höhe der abgeschrägten Fensterbänke von figürlich gestalteten Konsolen abgefangen. Anders im Langhaus. Hier wird die Wand unten durch spitzbogige Blendnischen deutlich geteilt. Oben werden die Fenster aus der Wandfläche als betontem Element herausgeschnitten. Es ist nur konsequent, wenn zwischen Gewölbe und Wand abgrenzende Schildbögen nicht ausgebildet sind.

Die bei diesen Unterschieden erstaunliche Einheit des Innenraumes beruht einmal auf der Beibehaltung der gleichen, weitgespannten **Wölbungen** über halbrund geführten Gurtbögen und Kreuzrippen für Chor und Mittelschiff, und zweitens auf dem Kunstgriff, die aus der Lüneburger Bautradition stammenden fünfteiligen Gewölbe der Seitenschiffe zur Mitte hin anzuheben und an das kräftig überhöhte Mittelschiffgewölbe anzulehnen. Ursache dieser Verschiedenartigkeit dürften Planänderungen gewesen sein. Sie sind unter anderem auch durch die bei der letzten Instandsetzung gemachte Entdeckung belegt, dass der halbrunde Kanzelpfeiler einen auf achteckigem

14

Grundriss dem Chor vorgestellten Halbpfeiler ummantelt. Wichtigste **Vorbilder** sind die Kirchen Lüneburgs: St. Michaelis (1376–1418) beeinflusst Chorgrundriss und -wölbung, der Kernbau von St. Johannis (um 1280–1310) die Chorwandgliederung, St. Lamberti (um 1375 bis 1400) regt den Achteckpfeiler an. Das Langhaus greift auf die Lösung der Klosterkirche Heiligental (1384–1391) für Wandaufbau und Wölbung zurück. Der Chor des Bardowicker Domes wird seinerseits in Stendal kopiert (1423–1429).

Ausstattung

Im Mittelpunkt der künstlerischen Ausstattung steht der **Hochaltar**. Die Mensa trägt einen breiten, niedrigen Reliquienbehälter, der auf der Schauseite mit eichenen, vergoldeten Maßwerkgittern geschlossen ist. Dieser um 1405 vielleicht aus den Niederlanden bezogenen Predella wurde gegen 1430 ein Schrein aufgesetzt. Der Wandelaltar hat sich in den Lüneburger Kirchen St. Johannis und St. Nicolai noch unverändert erhalten. Hier in Bardowick wies er in geschlossenem Zustand vermutlich Darstellungen aus dem Leben der Kirchenpatrone, der hll. Petrus und Paulus, vor. Nach Öffnen der äußeren, heute verlorenen Flügel erschien die Feiertagsseite. Sie zeigte noch im vorletzten Jahrhundert in Fragmenten erkennbar Geschehnisse der Passion Christi. Nach dem Aufschlagen auch der inneren Flügel erstrahlt die **Festtagsseite**. Sie blendet durch den Glanz der Metallfassungen, die es verständlich machen, weshalb derart kostbare Werke im Mittelalter häufig als »Goldene Tafeln« bezeichnet wurden. In ihrem Zentrum steht über der Mondsichel die gekrönte Gottesmutter mit dem Jesusknaben, umschwebt von musizierenden Engeln. Handorgel, Schalmei, Geige und Laute sind für spätmittelalterliche Musikausübung kennzeichnende Instrumente. Beidseitig, vielleicht in Anlehnung an den Petri-Altar Meister Bertrams von 1383 in der Hamburger Kunsthalle, ordnet sich in zwei Zeilen unter maßwerkdurchbrochenen Bogenstellungen die Versammlung der Heiligen. Es sind von links oben nach rechts unten: Johannes der Täufer, Dorothea, Georg, Gertrud von Nivelles, Thomas, Bartholomäus, Petrus und Paulus, Matthäus, Judas

15

Thaddäus, Katharina, Laurentius, Ursula, Mauritius sowie ein heilige[r] Bischof, Elisabeth von Thüringen, Michael, Margaretha, Philippus, Jaco[-] bus Maior, Andreas und Johannes der Evangelist, Simon, Jacobu[s] Minor, Barbara, Stephan, Magdalena und vielleicht Nikolaus. Für di[e] Wirkung des Schreins ist bedeutsam, dass 1968 die **spätgotische Fas[-] sung** der Gesichter freigelegt und eine neue Vergoldung in mittelalter[-] licher Technik aufgebracht wurde. So kommt die Arbeit des Schnitzer[s] wieder voll zur Geltung. Sie inspirierte sich an dem schon genannte[n] Hamburger Altar. Daneben zeigt sie Übernahmen aus der wohl 141[8] fertiggestellten Goldenen Tafel der Lüneburger Michaeliskirche i[m] Niedersächsischen Landesmuseum Hannover. Der spröde geworden[e] Faltenwurf entfernt sich von dem »weichen« Stil des Jahrhundert[s] beginns, was auf ein Werk der 1420er Jahre schließen lässt.

Zur Ausstattung des Altarraumes gehört ein **Sakramentshaus** zu[r] Aufbewahrung und Ausstellung der Hostien. Es ist eine zierliche spät[-] gotische Schreinerarbeit, mit eisernem Gitter verschließbar, in de[r] Nordseite des Chorhauptes in die Wand eingelassen. Außerdem ist ei[n] **Dreisitz** für den die Messe feiernden Priester und seine Begleiter, di[e] Ministranten, erforderlich. Von diesem auch als Levitensitz bezeichne[-] ten Möbel haben sich nur die unteren Hälften der vor Jahren ne[u] zusammengesetzten Seitenwangen erhalten. Die gegen 1410 entstan[-] denen figürlichen Reliefs, aus Eichenholz und teilweise farbig gefass[t] stellen Mose und Jesaja dar. Die gedrungenen Gestalten werden vo[r] einem Schriftband umspielt; die Texte gestatten die Benennung.

Weitgehend unversehrt ist dagegen das **Chorgestühl** auf uns ge[-] kommen. In ihm versammelte sich die Stiftsgeistlichkeit zum Gottes[-] dienst. Er begann mit der Frühandacht, der Matutin, setzte sich mi[t] den Laudes bei Tagesanbruch fort, teilte den Tag durch die Horen bi[s] zur Komplet bei Sonnenuntergang; hinzu kam das feierliche Hochamt[.] Der Bedeutung des Gestühls für den Lebensablauf der geistlichen Ge[-] meinschaft entspricht seine aufwändige Gestaltung. Wie üblich, sin[d] die insgesamt 54 Sitze auf die beiden Längsseiten des Raumes verteilt[.] Jede dieser Gruppen ist in eine hintere Reihe für die Chorherren un[d] eine vordere für die Vikare gegliedert. Die hintere Reihe wird durc[h] besonders hohe Seitenwände und die dazwischen eingespannt[e]

Mose, Relief am Dreisitz (um 1410[)]

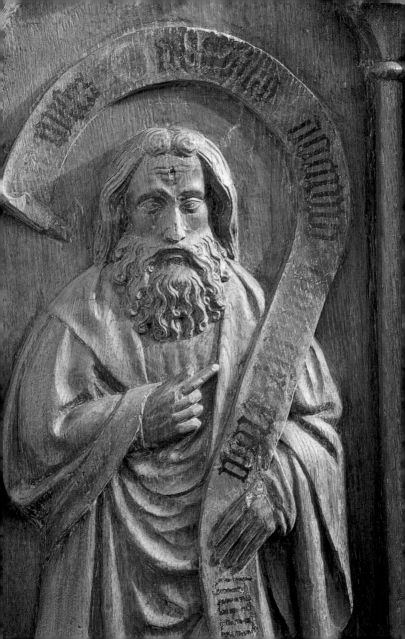

hölzerne Rückwand – das Dorsal – ausgezeichnet. Die vorderen Sitze sind von einem mittleren Durchgang unterbrochen; die so entstehenden den zwei Gruppen werden an ihren Enden mit diesmal niedrigeren Wangen eingefasst. Alle Sitze sind durch Armlehnen voneinander getrennt. Charakteristisch sind die Klappbretter, die sowohl Sitzen wie Stehen ermöglichen; kleine, an der Unterseite angearbeitete Konsolen – Miserikordien – geben dem Stehenden eine leichte Stütze. Inhaltlich unbekümmerte Schnitzereien zieren Miserikordien und Armlehnen. Von künstlerischer Bedeutung sind dagegen die den Wangen eingearbeiteten Reliefs heiliger Gestalten. An der Südseite beginnt ihre Reihe auf der westlichen Hohen Wange mit dem Patron des Domes Petrus. Unter ihm ist der hl. Wenzel, inwendig die hl. Katharina dargestellt. Die benachbarte Niedere Wange zeigt auf der Westseite den Apostel Bartholomäus, nach Osten einen Propheten.

Die bisher genannten Reliefs geben einen vorzüglichen Einblick in die künstlerische Eigenart der am Chorgestühl tätigen **Bildhauer**. Der bedeutendste ist zweifelsfrei der Schnitzer der Niederen Wange. Er versteht es, Gesichtsausdruck, Gestik und Gewandung in lebendigen Einklang zu setzen. Er fängt Leidenschaftlichkeit wie Sammlung, modische Geziertheit wie würdevolle Strenge ein. Die Behandlung der Details ist stets neu und überraschend, dabei auf Ergänzung durch Malerei angelegt. Von der gleichen Hand stammen sechs Propheten im Unterbau am Hochaltar der Lüneburger Johanniskirche; W. Meyne schreibt sie dem Lüneburger *Severin Tile* zu. Nicht von gleicher Vitalität sind die hll. Petrus und Wenzel. Sie sind schlanker proportioniert, ihre Schwingung ist erstarrt. Die Darstellung des Stoffes erreicht nicht die täuschende Handgreiflichkeit. Die unbeholfene Feierlichkeit der hl. Katharina bleibt völlig dem handwerklichen Herkommen verhaftet, sie mag der für die Schreinerarbeit verantwortliche Kistenmacher gearbeitet haben. An den nach Osten anschließenden Reliefs der Süd- wie der Nordseite sind diese drei Bildhauer leicht zu unterscheiden. Auf den Niederen Wangen der Südseite folgen auf den Propheten Margaretha und Jacobus Maior, ein Bischof und Hieronymus, ein Prophet und Olaf, an der Hohen Wange im Osten inwendig Apollonia, außen ein Bischof über Johannes dem Evangelisten. Die Hohe Wange am

Weihnachtsleuchter von Erich Brüggemann (um 1970)

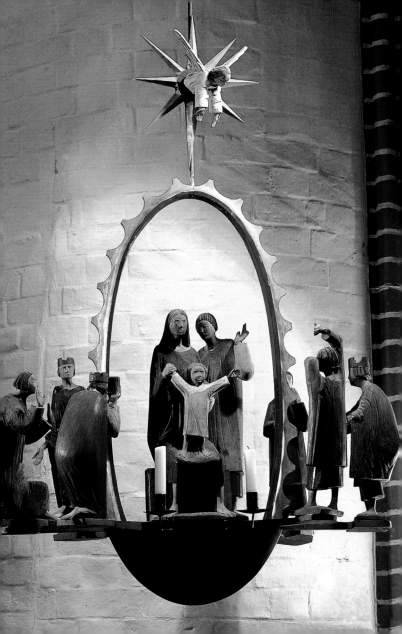

Westende der Nordseite zeigt Paulus über Sebastian, rückwärts eine hl. Jungfrau, die Niederen Wangen Anna und einen Propheten, einen zweiten Propheten und Dorothea, Barbara und Maria Magdalena, eine Sibylle und Georg. Die Hohe Wange im Nordosten enthält Andreas über Antonius, rückwärts eine hl. Jungfrau.

Der Chor wurde ungefähr gleichzeitig mit der Errichtung des Gestühls durch einen offenbar reich geschmückten Lettner als Schranke zur Laienkirche abgeschlossen. Er ist beseitigt; die ihn bekrönende Kreuzigungsgruppe bewahrt heute die Göttinger Nikolaikirche als Leihgabe des Niedersächsischen Landesmuseums Hannover. Weiterer bedeutungsvoller Schmuck sind die **Konsolen** unter den zum Gewölbe aufsteigenden Diensten. Aus Gipsstuck sind Büsten Christi, der Muttergottes und von Aposteln geschnitten. Sie wurden Ende des 14. Jahrhunderts gefertigt; einige jüngere Köpfe sind aus Ton modelliert.

Im Dom verblieben ist auch das 1367 vom Dechanten und Bauverwalter *Johann Om* erworbene **Taufbecken**. Der bronzene Kessel wird von vier Tragfiguren gehalten. Seine Wandung ist in mehreren Bändern reich dekoriert. Am unteren Rande zeigt eine Folge von Rundfeldern derb gezeichnete Brustbilder. Darüber baut sich in starkem Relief eine Arkadenreihe auf. In ihren dreizehn Nischen ist Christus als Weltenrichter inmitten der zwölf Apostel dargestellt. Das oben umlaufende Schriftband nennt Auftraggeber und Jahr der Entstehung. Die Ähnlichkeit mit älteren Werken der Umgebung macht die Herkunft des Gießers aus Lüneburg wahrscheinlich.

Auch die Jahrhunderte nach der Reformation haben den Dom zu bereichern gesucht. Zur Zeit des Barock entstand der reiche **Messingkronleuchter** von 1664. Zwei **Wappenscheiben** in den Seitenfenstern des Chorhauptes weisen auf Verglasungen hin, die Herzog *Georg Wilhelm von Braunschweig-Lüneburg* 1673 und der Lüneburger Rat 1694 stifteten. Mit **Kanzel, Gestühl, Emporen** und **Orgelgehäuse** trägt die feingliedrige Schreinerarbeit des 19. Jahrhunderts in ihrer neugotischen, dem Mittelalter angelehnten Formensprache wesentlich zum Raumeindruck bei. Hinter dem wertvollen, 1867 vom Orgelbauer *Philipp Furtwängler* aus Elze errichteten Orgelprospekt ist der Neubau eines Orgelwerks geplant.

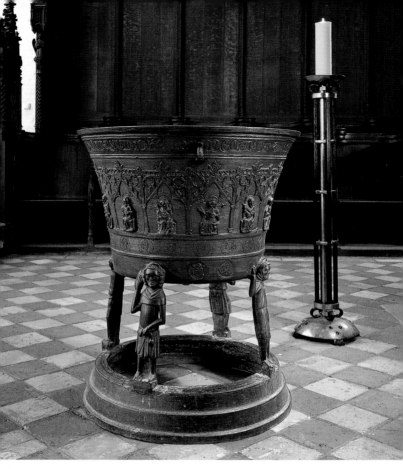

Taufbecken aus Bronze (1367) und Leuchter (1965)

ine Kirche war bis weit in die Neuzeit hinein nicht nur Stätte des Gottesdienstes, sondern auch der Totenruhe. Neben einem abgetretenen omanischen ist der älteste nennenswerte **Grabstein** der des Dechanen *Hermann Schomaker*, der 1406 vor dem Hochaltar bestattet wurde. ן eine eingelassene Bronzeplatte ist die Gestalt des Geistlichen

graviert. Der 1547 verstorbene Cellische Kanzler *Johannes Förste* wurde, vermutlich von *Jürgen Spinrad* aus Braunschweig, in voller Rüstung dargestellt. Ungleich bedeutender ist das von *Albert von Soest* mit dem Monogramm bezeichnete und 1579 datierte **Denkmal** für den 16 Jahre früher verstorbenen Domherren *Jakob Schomaker*. Das Relief zeigt den Gelehrten kniend vor dem Kruzifix. Komposition und Feinheit der Meißelführung bezeugen trotz der Beschädigung den künstlerischen Rang. Der Steinmetz, der das Epitaph des 1600 verschiedenen *Dr. Wilhelm von Cleve* arbeitete, hat sich an dieses Vorbild angelehnt. Eine dritte Art des Totengedächtnisses wurde im Barock gepflegt. Ein Beispiel ist in dem großformatigen, einst am Südostpfeiler des Kirchenschiffes aufgehängten Porträt des Superintendenten *David Scharf*, gestorben 1691, überliefert.

Literaturhinweise

Gesamtdarstellungen:
Schlöpken, Chr.: Chronicon oder Beschreibung der Stadt und des Stiffts Bardowick, Lübeck 1704. – Mithoff, H. W. H.: Kunstdenkmale und Alterthümer im Hannoverschen, 4. Band, Hannover 1877, S. 15ff. – Reinecke, W.: Der Dom zu Bardowieck, Norddeutsche Kunstbücher, Bd. 25, Wienhausen 1929. Meyer, G.: Zur Baugeschichte des Bardowicker Doms. In: Lüneburger Blätter (1952), S. 65ff. – Michler, J.: Gotische Backsteinhallenkirchen um Lüneburg St. Johannis, Diss. Göttingen 1967, S. 184ff. – Eckstein, D. / Bedal, K.: Dendrochronologie und Gefügeforschung. In: Ethnologia Europaea 7 (1973/74) S. 223 ff. – Stankiewicz, H.: Der Westbau des Domes von Bardowick, Diss. Kiel 1974. – Hübner, W.: Eine topographisch-archäologische Studie zu Bardowick Kr. Lüneburg. In: Studien zur Sachsenforschung 4, Hildesheim 1983, S. 111ff. Rümelin, H.: Einzeluntersuchungen an den spätgotischen Bauteilen der ehemaligen Stiftskirche St. Peter und Paul in Bardowick. In: Niedersächsische Denkmalpflege 16 (2001), S. 144 ff.

Zur Ausstattung:
Mundt, A.: Die Erztaufen Norddeutschlands, Diss. Halle 1908, S. 30ff. – Wentzel, H.: Das Bardowicker Chorgestühl, Hamburg 1943. – Meyne, W.: Lüneburger Plastik des XV. Jahrhunderts, Lüneburg 1959.

Titelbild: *Dom von Südwesten*
Rückseite: *Leonis vestigium – Der Löwe (1487) über dem Südportal erinnert an die Zerstörung Bardowicks durch Heinrich den Löwen 1189*

romanisch
gotisch
18.–20. Jahrhundert

0 5 10 15 20 25 m

er Dom zu Bardowick
undesland Niedersachsen
v.-luth. Kirchengemeinde, Beim Dom 9, 21357 Bardowick
el. 04131/12 11 43 · Fax 04131/12 05 00 7
-Mail: kg.dom.bardowick@evlka.de

ufnahmen: Jutta Brüdern, Braunschweig
ruck: F&W Mediencenter, Kienberg

**er Dom zu Bardowick ist seit 1850 im Eigentum des
llgemeinen Hannoverschen Klosterfonds und wird
on der Klosterkammer Hannover unterhalten.**

**Niedersächsische
Landesbehörde und
Stiftungsorgan**

Eichstraße 4
30161 Hannover

Postfach 3325
30033 Hannover

Telefon: 0511/3 48 26 - 0
Telefax: 0511/3 48 26 - 299
www.klosterkammer.de
E-Mail: info@klosterkammer.de

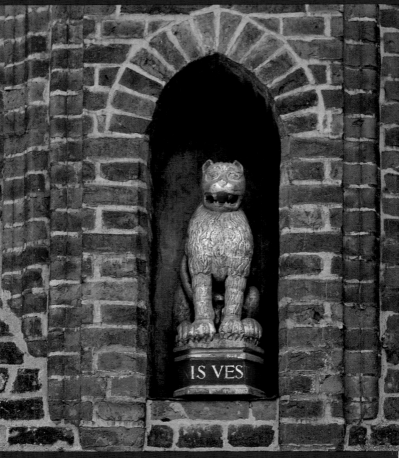

KLOSTERKAMMER
HANNOVER

IS VES

DKV-KUNSTFÜHRER NR. 280
(= KLOSTERKAMMER HANNOVER, Heft 4)
12. Auflage 2014 · ISBN 978-3-422-02256-0
© Deutscher Kunstverlag GmbH Berlin München
Paul-Lincke-Ufer 34 · 10999 Berlin
www.deutscherkunstverlag.de